彩色放大本中國著名碑帖

八大山人墨蹟選

孫寶文 編

磨出一錠兩錠墨
寫出千年萬年柯
溪南看我書興

發筆走龍蛇欲飛去一觴一詠時暢然三星五老瑶池

發筆走龍蛇欲飛去一觴一詠時暢然三星五老瑶池

3

會年共祝天月圓
松柏桐椿舍晚翠
濟南吳君古稀初度 周特

會年年共祝天月圓松柏桐椿舍晚翠溪南吳君古稀初度周特

捧觴稱慶席間出卷索圖爲壽且酌且揮若有神助忽然月照金湯不覺彌此長卷溪南寶藏懷

捧觴稱慶席間出卷索圖爲壽
且酌且揮若有
神助忽然月照金湯
弦此長卷溪南寶藏懷

素千文真蹟是日得以飽觀隨興臨學漫贅俚言滿座欣賞拙筆甚有天趣僅一面咲日亦未必然

素千文真蹟是日得以飽觀隨興臨學漫贅俚言滿座欣賞拙筆甚有天趣僅一面咲日亦未必然

正德丁卯秋月下漫興沈周

時年八十有二　壬午

笠人

永和九年暮春

會于會稽山陰

蘭亭脩

脩禊事

8

也招賢畢至少

長咸集此地

領崇山茂林脩

也群賢畢至少長咸集此地廸峻領崇山茂林脩

竹更清流激湍暎帶左右引以爲流觴曲水列坐其

竹更清流激湍暎帶左右引以爲流觴曲水列坐其

10

之日也天朗氣清惠風何暢娛目騁懷洵可樂也

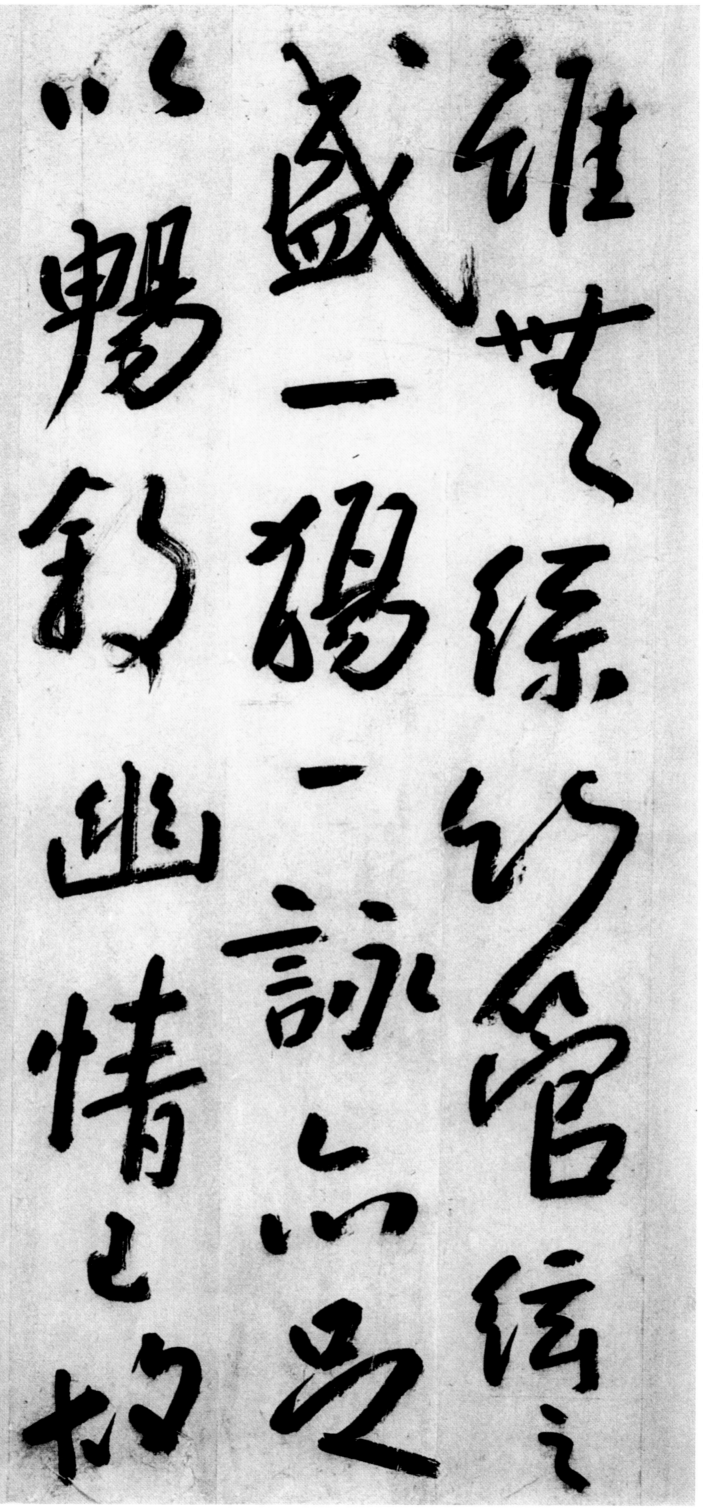

雖無絲竹管絃之盛一觴一詠亦足以暢叙幽情已故

列序時人錄其

所述

庚辰至日書

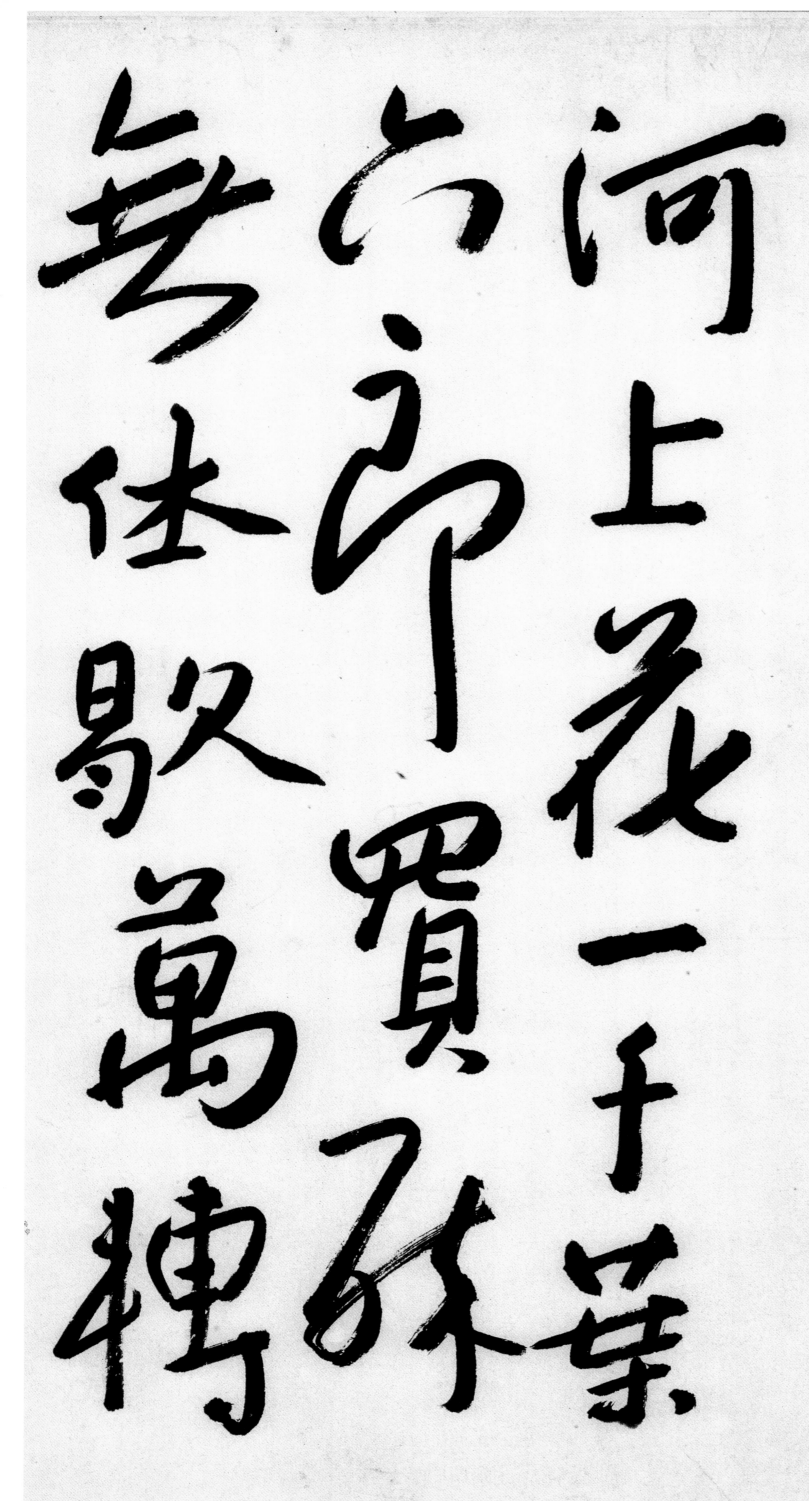

千迴丁

迴一六

丁娘

娘直

直到

到牽

牽牛

牛望

望河

河北

北欲

欲雨

雨巫

巫山

山翠

翠蓋

蓋斜

斜片

片雲

千迴丁六娘直到牽牛望河北欲雨巫山翠蓋斜片雲

卷去昆明黑餓尔明珠擎不得塗上心頭共團

16

墨蕙岊先生憐余老大無一遇萬一由拳拳

太白太白對予言博望侯天般大葉如梭在天外

太白對

博望在天

業如梭

六娘劍術行方邁團圓八月吳兼會河上僊人正

六娘劍術行方邁團圓圓月呈吳兼會河上僊人

圖畫撐拄
復又如十又
儀作高冠戴
炎凉

余曰匡廬山密林遍東晉黃冠亦朋比算來一百

以樋

金
剛
如
擅
玖
爭

念
以
窔
大

顠

圖
中
實

相無相一顆蓮花子吁嗟世界蓮花裏還丹

相無相一顆蓮
花子吁嗟世界
蓮花裏還丹

東飛東

西飛樂

南墨歌

北子行

怪花泉

信循

24

同
朝
還
並
蒂
難
重
陳
至
今
想
見
芝
山
人

蕅岳先生屬
畫此卷自丁
丑五月以至
荷葉荷

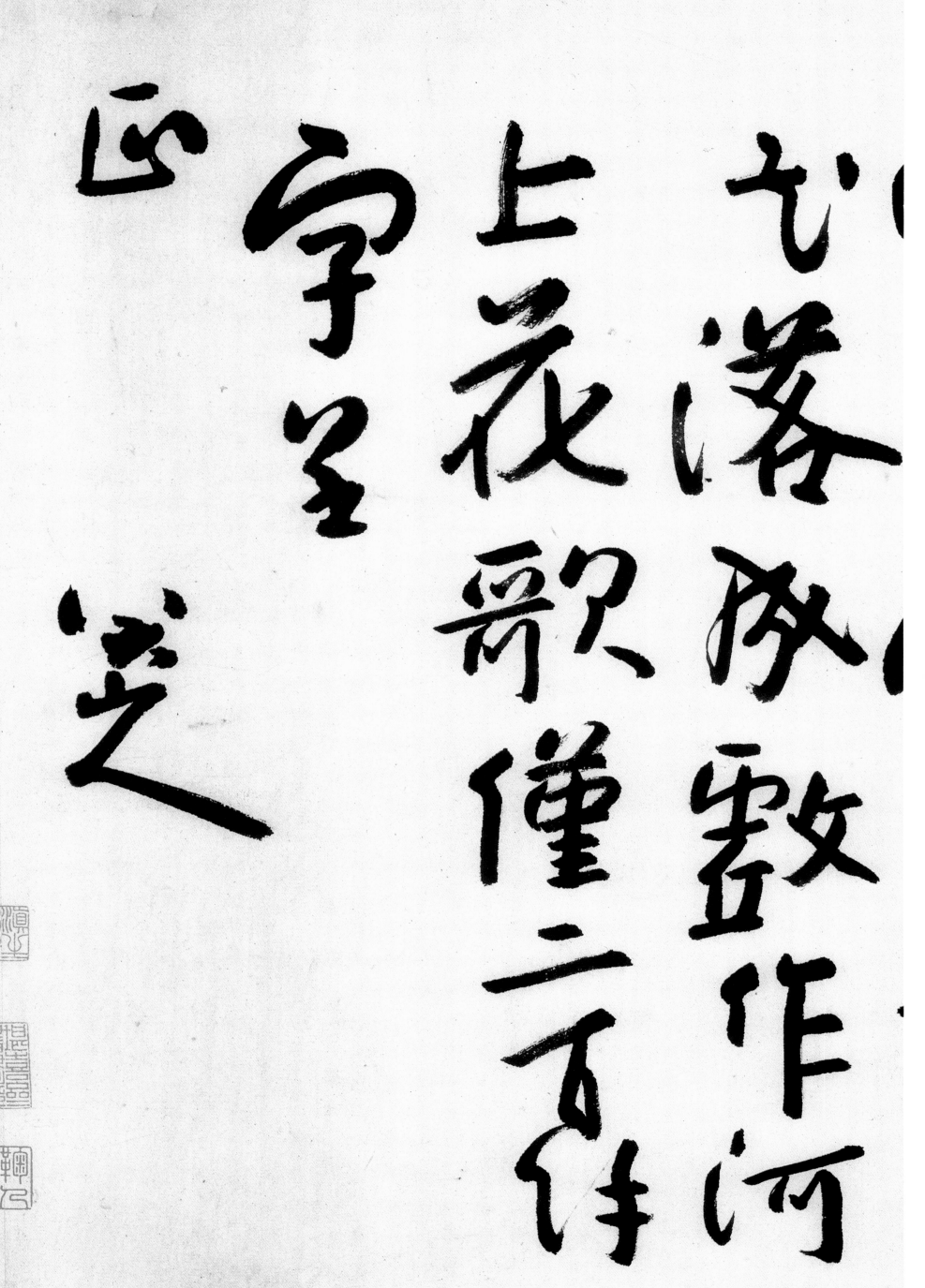

花落成戲作河上花歌僅二百餘字呈正　八大山人